木彫に祈りを込めた男

版画家・阿部貞夫の生涯

森山祐吾

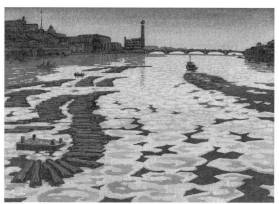

1958年　氷雪の河　釧路市立美術館蔵

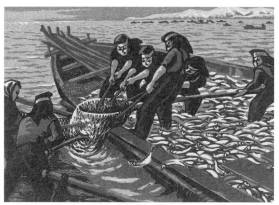

1962年　鰊沖揚　留萌市教育委員会蔵

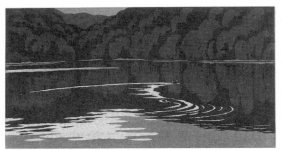

1962年　ポロト　留萌市教育委員会蔵

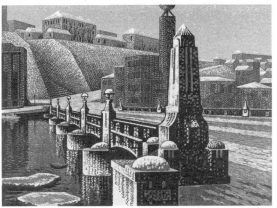

1964年　霧氷の街　北海道立近代美術館蔵

はじめに

本書を手に取って頂き、ありがとうございます。このテーマの前作品は13年前に仕上げたものですが、これまで私塾や雑誌、ラジオなどで何度か発表したところお陰様で好評を頂きました。さらに彼の版画制作にかけた講演を聞き、また優れた作品を鑑賞したいので「阿部貞夫版画作品展」を開催して欲しいとのご希望が多数寄せられました。

4年前に同展開催を計画したものの、コロナ禍の流行で中止を余儀なくされましたが、本年5月札幌でようやく開催を実施する運びとなりました。これを機に彼の作品に込めた愛と祈りの魂を皆様に訴えるために、前作の一部を手直しして再出版致しました。

彼の経歴と著者の思いは次の通りです。

戦後、北海道を中心に活躍した多色摺り木版画家阿部貞夫の生涯は、貧困

と度重なる不遇の連続でしたが彫刻刀だけは片時も手放すことなく、47歳で画壇に名を上げてから急逝するまでの12年間、純粋な創作魂をもって強烈な自己表現を貫き通した作品は、道内外の展覧会で数々入賞し、アメリカでも棟方志功らとともに入選するほどの力量を見せました。

彼のその生死と対峙した力強い生命力と、大自然への畏敬の念をにじませた作品の多くは、混迷の中に生きる現代人の魂を揺さぶるものばかりです。

しかし死後54年を経た現在、彼の名を知る人は少なくなったことから、著者は埋もれ行く彼の足跡に再び光を当て、エネルギー溢れる生き様を広く皆様に知って頂きたいと願っております。

目　次

序章　惜しまれたその死

その時、病院の廊下を歩いていた阿部の心臓に、突如、張り裂けるような烈しい痛みが走った。思わず両手を強く胸に当て、「ウ、ウッ」と切羽詰まったうめき声とともに、体をくの字にしてその場にうずくまった。だが、錐を刺すような激痛の余り、顔は歪み声すら出なかった。意識は次第に薄れ、そのまま床に転げた。

直ぐに医師、看護婦が駆けつけ、蘇生を試みたが息を吹き返すことはなかった。予想もしない心筋梗塞の発作は、一瞬にして阿部の命を奪った。昭和44年（1969）7月8日午後8時10分、59歳の版画家阿部貞夫は、誰に看取られることなく、札幌で急逝した。

日本の伝統芸術である多色摺り版画を、現代に活かした第一人者、阿部貞夫。北方の風土を彫り続けて新作を次々と生み出し、プロの木版画家として

9

高い評価を得ていた、まさにそんな時だった。しかも脳裏には限りない将来への意欲が溢れ、体一杯にみなぎる創作力を残したままの死は、余りにも惜しまれた。

阿部の生涯は、貧困と度重なる不遇の連続であったが、彫刻刀だけは片時も放すことはなかった。版画一筋に精魂を込める一方で、3人の女性との運命的な出会いと別離の悲運が、皮肉にも彼の強烈な自己表現を生み出し、それが制作のエネルギーとなった。そこから生み出されたシャープな刀跡と、重厚な色調で仕上げた北方の詩情豊かな風景版画は、どれも純粋な創作魂で貫かれ、観る人の心を魅了する。

令和5年（2023）、生誕113年を迎えたのを機に、阿部貞夫の版画道に賭けた執念と、秘められた人間模様を辿る。

（掲載の写真使用は、「阿部貞夫版画集出版委員会」の許可済み）

1 非凡な留萌の青少年期

阿部貞夫（本名阿部貞美）は、明治43年（1910）7月12日、芸者たちが行き交う東京の下町、日本橋浜町で陶芸絵師の子として生まれる。幼年期は留萌の祖父の家で育てられた。祖父は秋田県出身で、開拓者として北海道に渡り、明治16年（1883）に函館から留萌に移り住み、南山手通りで貸座敷業を営んでいた。

その頃の留萌沿岸は、3万4千石を超える鰊の大漁が続いて、大いに賑わった。春ともなれば大勢のヤン衆が押し寄せ、群来とともに鷗の鳴き声と沖揚げ音頭が響き渡り、街は一気に活気づいた。鉄道はすでに留萌線が開通し、港では海産物や木材の積み出しが活発で、築港工事の槌音とともに人口が増加するなど、留萌は朔北の地にありながら、詩情ゆたかな小都市を形成していた。

留萌尋常小学校時代、恩師と仰ぐ富永栄蔵との出会いが、少年阿部のバッ

クボーンを決めた。富永の授業は、教科課程を全く無視した型破りな方法で、絵の好きな子がいるとその才能を伸ばすことに集中させ、そのかわり勉強は手を抜いても大目に見る、という按配だった。

富永は、いつものように阿部の頭をなでながら、

「お前は絵や詩が好きだから、一生その道を歩くに違いない。どんなに苦しいことがあっても、自分の生命の色彩を燃やせ。強い生命力は苦しみを幸福に変えることが出来る。人生は自分に勝つことが大切、負けてはいかん！」

と教えた。この教えが、その後の阿部の芸術活動に大きな影響を与えた。

大正12年（1923）3月、同小学校を卒業後、上京して父の元から明治中学校に通学した。学業の合間に父から版画の手ほどきを受けたことがきっかけで、絵画と版画に興味を持つようになる。しかし、半年後の9月に関東大震災に直面し、再び留萌に戻った。震災は阿部の人生を大きく変える出来事だった。

同年11月、待望の天塩管内で唯一の留萌中学校（現留萌高等学校）が竣工。翌年の開校を機に、留萌の文化・芸術活動が一気に開花した。阿部は、開校と

12

同時に第1期生として進学し、初代の応援団長となり、弁論部でも活躍した。

普段の格好は弊衣破帽、高下駄、腰に手拭のバンカラな風貌で異彩を放ち、応援歌の練習のときに大声を出すと、下級生は恐ろしくて縮み上がった。しかし、面倒見のよさと信望は抜群で、みんなから頼りにされた。

原野に建つ新築校舎の周りには、民家や一本の木さえなかった。彼は、潤いを作ろうと率先してポプラの幼木を遠くから運び、また泥まみれで池を造るなどして、仲間とともに汗を流した。

中学時代に一番影響を受けた教師に、滝波恒雄がいた。滝波は美術への関心を高めることに熱心で、絵の好きな生徒を集めて「みどりの会」を作り、指導を続けた。阿部が美術の道に進むようになったのも、滝波の指導によるもので、同会の会長として油絵なども描いた。

彼はそれだけに留まらず、学友会雑誌の編集部長としても同誌の表紙やカットの作成はもとより、詩歌の選者をするなど、学内でも一際目立つ存在であった。

2　東京時代──ペンキ屋修業で学んだこと

昭和3年（1928）、18歳。同中学校を卒業すると同時に、画家の道を志して上京。同5年、本郷洋画研究所に通うが1年ほどで辞めた後、すぐに大きな看板屋に勤め、後に新世紀美術協会会員の洋画家として名を成す金田新治郎の弟子になった。

しかし、いざ仕事が始まると、明けても暮れても絵の具を練らされた。

「練りが硬い」、「柔らかすぎる」と言っては怒鳴られ、「こんな練り方で絵が描けるか！」

と絵の具やパレットを投げつけられた。入門して3ヵ月が過ぎた頃、たまらなくなって父に手紙を書いた。すると父は、「ばか者！　修業は頭で覚えることではない、体で知ることだ」と逆に息子を叱った。

今度は、風呂屋の富士山の絵を描く地蔵堂という看板屋に住み込みで入っ

たが、ここはさらに凄かった。親方は気性が荒く、一日中絵の具を練らされ、時にはゲンコツまで貰った。

歯を食いしばって、ひたすら練り方を続けているうちに、やがてその日の温度と湿度の具合で、絵の具の硬さ、柔らかさが微妙に変わることを覚えるまでになった。すると足場の上で絵を描いている親方が、今どの程度の硬さの絵の具を必要としているか、どの色が足りないかなど、自然と分かるようになった。

阿部に余裕が生まれると、親方は機嫌のよい時は下絵を描かしてくれるようになった。阿部は待ってましたとばかり、軽い足取りで足場を上がり、ナイフを握って夢中で描いた。

「少し濃いぞ、タッチが弱いぞ」と、下にいる親方の声が飛んでくるのが阿部にとっては嬉しかった。

いつの間にか親方は、大事な部分と仕上げの手直しだけしか描かなくなった。阿部は、足場に上がって描くようになってはじめて、親方のゲンコツも、

15

腰が痛いといって休んで描かせたのも、自分が早く一丁前になることを期待する親方の気持ちと分かった。基礎的な色の練り方や、デッサンをがっちり叩き込まれた阿部は、その体験が新しいエネルギーに変わっていくのを、はっきりと感じた。

親方のもとで働くこと4年、阿部は25歳で独立し、昭和10年（1935）、看板業（銭湯背景絵）を営む。同郷のペンキ職人佐野正人、池田利和が弟子として入門したが、自分のつらい体験を生かし、彼らには怒鳴り散らしたりせず、常に親しみを持って接した。その温厚な阿部の態度に弟子は安心して働いた。

仕事の注文は切れ目なく入り、阿部は2人の弟子とともに、山の手沿線や遠くは鎌倉方面まで出かけた。現場に着く前に、阿部の頭の中ではすでに下絵が出来ており、どの現場も3時間ほどで仕上げる手早さだった。その出来栄えの良さは、風呂屋をおおいに満足させた。

阿部が多忙な看板業のかたわら、独学で木版画を始めたのもこの頃から

で、幼い時の父の手ほどきがきっかけだった。

生活の目途がついた阿部は、下宿していた大家の娘、平野美緒（本名・平野イト）と結婚。彼女は10歳年上で、聖路加病院の看護婦として働いていた。優しい上に明るく、育ち盛りの弟子2人の面倒もよく見てくれた。しかし病院の入院患者の中には肺結核患者も多く、美緒は気づかぬうちに感染していた。

新婚間もない阿部夫婦と弟子2人が一緒に撮った写真には、温かい雰囲気がにじみ出ている。蓄音機と大きな火鉢があり、小綺麗な部屋のたたずまいから、生活に余裕がうかがわれる。縁側に座る4人は笑みを浮かべ、細身で美人の美緒が小太りの阿部と手を重ね、仲むつまじく寄り添っている。阿部は仕事に自信を持つ親方らしく見え、2人の人生で最も幸せな時代であった。

仕事はその後も順調に続いたが、しかし美緒の病状は年が経つにつれ悪化し、やがて床に伏す日が多くなっていった。

時勢は次第に戦時色が濃厚となり、遂に昭和16年（1941）12月、太平洋戦争が勃発した。長い戦いが続き、やがて国土は焦土と化して敗戦を迎えた。

3 留萌時代——闘病と生活苦の中で彫刀を握る

昭和20年（1945）8月15日。終戦が報道されると、35歳の阿部は、焼け野原の東京から留萌に戻ることを決心した。満員の汽車と船を乗り継ぎながらの長旅は、病状の悪化が進む美緒には大きな負担となるが、とにかく連れていくしかなかった。

帰郷後、留萌商工会（会議所の前身）に1年程勤めた後、縁あって翌年秋、地元の四十栄製材所に入社した。任された仕事をきっちり仕上げる阿部の勤務態度が社長に見込まれ、2年目で工場長に抜擢された。その後5年間、従業員を束ねながら丸太土場や造材現場で、身を粉にして労働の日々に明け暮れた。

阿部は元町の社宅に帰ってからも、頼りない咳を吐き続ける妻の身の回りや、食事の世話を続けた。親しい人もなく、独り床に伏しながら阿部の帰りを待っている美緒にとって、阿部の優しく語りかけるとりとめのない会話

が、何よりの癒しであった。

美緒が安心して眠りにつくと、阿部は薄暗い裸電球の下で、版木に顔を擦るばかりの形相を見せ、一心に版画に励んだ。純粋に自分自身と向き合いながら彫波を描くこの時こそ、すべての疲れから解放され、時には空が白むまで夢中になった。

阿部は作品ができると美緒に意見を求めた。そのたびに「線に細い性格が現れている、落ち着きを失っている、目的が分からない」など、妻の内面的に批判する言葉に耳を傾け、自分の制作態度を深く掘り下げていった。これらの版画は一色摺りの素朴なものだったが、凄まじい執念をもって、昭和21年から4年間だけで120点余りの作品を制作した。

その上、従業員組合の機関誌『樹香』の編集・発行までも、ほとんど一人で手がけていた。同誌には留萌の風景、人物などの創作版画が表紙・カット・挿絵に多数使われ、誌面全体に生彩を放つものであった。

昭和25年（1950）12月、阿部は仕事と家庭の両面で厳しい状況にありな

がら、念願の『阿部貞夫木版画集・創刊号（郷土風物編）』を出版した。「版画家として立つ」という固い決意の表れであった。大きさはB5版の半分程度、わずか20頁ではあるが、留萌の港、浜、街、冬山の風物を、スナップ写真のように生き生きと捉えた制作集である。全作品には留萌在住の歌人、俳人、詩人の作品が添えられた美術・文芸誌でもあり、留萌の文化を後世に伝えるものである。

　この処女版画集を出版した直後、妻の看病と仕事や制作の無理が重なり、阿部の体調に異変が起きた。37度を超す微熱、全身の倦怠感、息苦しさが続き、医者から肺結核と診断された時は、やっぱりそうだったのかと肩を落とした。このまま仕事を続けると職場の仲間に迷惑をかけるとの思いから、阿部はやむなく昭和26年（1951）5月、同製材所を退社し、社宅からも出た。

　定職を失うと直ぐに生活費や薬代にこと欠き、そのため美緒の容態はさらに悪化した。阿部は生活の糧にと咳き込む身体に鞭打って、全く経験のない養鶏をはじめたものの、採算が合わずに失敗。借金を抱えて生活が行き詰ま

り、鶏の餌を思わず口にしたこともあったという。

闘病と生活のために、一心に働けば働くほど、窮地に追い込まれていく日々が続いた。彼の精神上のバックボーンに宗教心が宿ったのは、この不遇に泣いた留萌時代で、藁をもつかむ思いで日蓮宗の信仰に入っていく。「不惜身命」の一言を好んで口にした。

この時期、全国的に版画制作の流れに変化が起きる。従来の形式的創作版画から、人間と生活を尊重し、在りのままに表現する生活版画が重視されるようになり、図画教育、職場の必修技術として盛んに導入された。北海道においても版画教育運動として、昭和24年の『北海道繪本』(更科源蔵・川上澄生共著)や、同27年の『版画の教室』(大田耕士編)などが出版された。阿部は、そこに描かれた児童の純真な感情が表現された作品を見て、強い感動を受けた。これが大きな転機となり、阿部は、これまでの制作態度を見直した。自分の目を通して心に写った真実を、偽らず表現しようとしたのだ。以後、これ

までのきれいな版画から、荒っぽく強靭な表現に移行し、感動の造形化を見出していく。

阿部は、日夜面会謝絶で、1ヵ月ほど自宅にこもって14点を制作したのが、昭和27年9月刊行の『彫波』（阿部貞夫木版画集第2号）である。

作品は創刊号に比較して、彫りが大胆で力強く、構図がドラマチックになっている。その特色は、後に大作となって評価を得る「樹と人」の原画の「山霊」や「下曳」、「雪華」、「斧の音」など、留萌沿線の昭和の山で杣夫と起居をともにしていた頃の、冬山造材を題材にした生活版画の中によく表現されている。

この頃から阿部が晩年まで好んで使った「彫波」という言葉がある。これは版木の上の刀跡のことで、そこには新しい感覚を版木に表現しようとする、強い願いが込められている。その代表的作品が、同版画集の中の「影」である。その中の路傍に立つ人物は、阿部貞夫そのもので、版画道に対する揺るぎない心境を、彼は次のように記している。

22

「路傍に立つ僕の、たとえその幹は細く、その枝に花は少なく、その影に対する世人の評価は低くとも、大地に根を受けている事実、空間の1点を占めて前向きに活きているという真実に確信を持ちたいと思うのです」

2作目を出版して版画制作に一区切りをつけた阿部だったが、このまま留萌に留まるべきか、新天地を求めて離れるべきか、この先の身の振り方で悩んでいた。

折しも留萌の街は、前浜の漁業や後背地の雨竜炭田の石炭移出が順調に推移し、人口も2万余人に増えるなど、街には復興の兆しが見えはじめていた。

しかしこの兆しとは無縁に、結核の進行した阿部夫婦は、闘病と生活苦、さらに事業の失敗で借金も重なって追いつめられた。苦悩は二重、三重に増すばかりで、悲痛な状況に立たされた夫婦は、ついに8年間暮らした留萌の地を後にする。

4 釧路時代——市民の助けで活躍の機会を得る

昭和30年（1955）の初雪が間近な晩秋。生活と事業に破れて傷ついた45歳の阿部は、病妻とともに釧路に向かった。移転の動機は、とにかく留萌から遠いところに離れたかったこと、そして版画を続ける上で、山岳、湖、森など自然豊かな地を求めたことにあった。

阿部は、戦後すぐに留萌商工会（22年会議所に認可）に勤めていた時に、釧路の丹葉節郎をわずかながら知る機会があった。ほかに頼る先のない阿部は、すべてを託して丹葉を訪ねた。

丹葉は昭和25年、釧路公民館館長就任と同時に釧路ユネスコ協会を設立し、その職を辞するまでの17年間の業績は多岐にわたった。地域の文化活動や反戦運動、アイヌ文化の保存と普及などに尽力し、包容力のある名物館長として慕われた。文化活動で支援した人物の中には、後に中央で活躍するス

テファノ・木内（声楽家）、佐々木武観（劇作家）、床ヌブリ（彫刻家）ら芸術家がいた。

阿部は命がけで釧路に飛び込んで来たが、この先どうなるのか、さらに窮地に追い込まれるのでは、と不安で堪らなかった。宿で気持ちを落ち着かせるため、法華経を読誦していると、丹葉が入ってきた。

開口一番「君は何しに釧路に来たんだ」と言った丹葉に、阿部は「とにかく版画家になりたい」と答えた。丹葉は「そのためには俺はどうすればいいんだ」と言うので、「1年間、何とか釧路で生活させて欲しい」と頭を下げた。丹葉は腕組みして一時考えた後、阿部の肩を叩きながら「よし！そのくらいのことなら何とかなる、応援しよう」と返事した。

阿部は胸が熱くなり、丹葉の手を握って放さなかった。後ろに座る美緒も、頭を垂れながら安堵の気持ちに満たされていた。夫婦は、快く受け入れてくれた丹葉に感謝しつつ、その日は旅の疲れとともに眠りに落ちた。この時から阿部にとって丹葉は、阿部が死の直前まで生活や制作活動を支え、励まし

続けてくれる大の恩人となる。

　翌日、丹葉は市内の関係者に阿部夫婦の事情を話し、協力を求めた。とりあえず住居のことを釧路石炭港運社長・小船井武次郎に相談したところ、彼の会社の「石運寮」に住むことを快諾してくれた。木造2階建ての同寮は、武富小路の中腹（現南大通り8丁目）にあり、眼下に釧路の港と、晴れた日には、遠くに白煙を上げる雌阿寒などの山々が眺望でき、阿部の創作意欲を誘った。

　住まいが決まって落ち着くと、阿部は版画の題材を探して市内の各地を回って見た。人口は留萌の6倍近い11万人を超え、前年3月に起きた十勝沖地震の復旧工事が、各所で行われていた。行き交う人々の表情は、寒気の中にも何かしら明るさを見せていた。

　同じ港町とはいえ、留萌と違った雰囲気があり、題材に事欠くことはなかった。中でも幣舞橋の夕焼け、釧路川を行き来する船、濃霧と霧笛、石川啄木と小奴など、逞しく発展していく釧路の街は絵になる詩情が多く、どれも強い興味を引かれた。阿部は出世坂の小高い丘から街を一望して、この街に

26

腰を落ち着け、新しい感覚を持って版画の道に打ち込もうと心に決めた。

　丹葉は、その後も阿部の生活振りを心配して、版画が出来上がれば直ぐ買い上げてもらえるように、市内の著名人を紹介するなど援助の手を差し伸べ、親身になって面倒を見続けた。そのお陰で前述の小船井武次郎、阿寒バスの森口二郎、雄阿寒ホテルの照井重一、三ッ輪運輸の栗林定四郎、華道家保科残月、古川光子、本州製紙の中野医師など、著名人と親しくつきあえるようになった。

　この人たちが、飾る事ない謙虚さと人なつっこくて感激屋の阿部を、好感をもって受け入れ支えてくれた。見知らぬ地に着いて日が浅い阿部にとって、釧路の人たちの善意は何より有難かった。

　不安な気持ちが少し落ち着くと、創作意欲が湧いてきた。阿部は阿寒周辺に何度か通ううちに、すべての風景や自然がたまらなく好きになった。広大な原野、哀歓漂う湿原、たくましい樹群など、道東の風土そのものが版画の

27

ように目に映った。とりわけ凍土の下に根を張って、氷雪に耐えている樹林の厳しさと清純なたたずまいは、まるで阿部自身の心象を映し出しているかのように感じた。

こんなことがあった。阿寒へ取材に行きたいと思っても、バス賃さえも事欠いて何度も通うことが出来なかった。何とか工面して行った双湖台では、心配する車掌に何度も促されたが、バス賃を節約するためやり過ごした。

「最終バスですよ。お乗りにならなくて本当に大丈夫ですか」

1人残された阿部は、粗末な1坪ほどの便所の小屋で一夜を明かし、早暁の自然に身を震わせ、かじかんだ手で太郎湖、次郎湖の下絵を描いた。

丹葉の口添えで、阿寒バスの森口社長に力を貸して下さいと頼んだ。

「よろしい、当社の1年間の無料パスをあげよう、頑張りなさい」

有り難い返事をもらった阿部は、大きな木の札（無料パス）を腰にぶら下げて、大威張りで阿寒、弟子屈方面に通った。

雄阿寒ホテルの照井社長が、

「従業員の部屋でご飯を食べなさい。残った酒や煙草は飲んでもよい。どこか隅っこの空いているところで寝るなら無料でもよろしい」

これで乗り物や食べること、泊まる場所の心配もなくなった。

阿部は、憑かれたように何度も阿寒の大自然の中に飛び込んだ。原始林に響き渡る鹿やシマフクロウの鳴声、優美に舞い踊る丹頂鶴、伝説を秘めたマリモやピリカメノコなど、神々が宿る神秘の世界に身を浸した。

そして若いときから悩んできた「自分の生命とは何か、何のために生きているのか」などの疑問を自然と向き合って対話した。やがて自然と一体になると、悩める魂は次第に浄められ、研ぎ澄まされて自分の本質を感じるようになった。

いつしか阿寒の神々は、「あらゆる生命は宇宙のリズムに乗って、必要なところに、必要な時に出てくるものである。君の生命も宇宙のリズムの中に溶け込んだ生命として、大きな必要があってこの時期に生まれたのである」と答えてくれたような気がした。

奥深くにある自分の性格、素質をはっきりと意識した結果、版画の道こそ自分の生命であると気づいた阿部は、どんな苦労があってもプロ版画家として自立する決意を固めた。昭和30年、人生半ば過ぎの45歳であった。

自然との対話で目覚めてから6ヵ月過ぎた昭和31年春。阿部は創造の喜びを体得させようと、釧路市内、弟子屈町、白糠町などで生徒や教師に版画の指導と普及を熱心に行った。版画の歴史と楽しさを語り、板目木版の上手な摺り方などを教えた。

「摺る前に木版の表、裏に水を含ませると木が曲がらないよ。摺る紙も湿らせておくと、絵の具の乗り方がうまくいくんだ。版画に見当彫りをつけておくと多色摺りしても絵がずれず、濃淡のやり直しがきくよ」などと、分かり易い説明に生徒たちはうなずいた。

「彫る時は濃い色から、摺る時は薄い色から」などとポイントを話しながら実演すると、みんな熱心に聞き入り、摺り上がりの美しさに「オォー」と歓声

を上げた。この瞬間が阿部の何よりの喜びで、目を細めて満足した。

彼が好んで口にしていた言葉がる。

ぼくの花を育てたい。
ぼくの種をまき、
ぼくの土を耕し、

その頃阿部に嬉しい出来事があった。長い病床からやっと抜け出した妻が、摺作業の仕事を手伝うまでに回復し、夏に開催された全道年賀状版画コンクールの出品制作を、応援してくれたのである。夫婦の願いが叶って、「釧路夕景」がA賞に、「冬の米町公園」がB賞にそれぞれ入賞した。初めての入賞を喜び、2人の間に久し振りに笑顔が戻った。

これを機に、古い漁師の納屋を借りて引っ越した。それは前から気にしていたことだが、小船井が面倒を見てくれた石運寮に、いつまでも甘えている

のも申し訳なく、また、自由に制作できるだけの広さの家が欲しくなったからだ。

そこは弁天ヶ浜が直ぐ目の前の弥生町97番地（現1丁目11番地）で、知人岬の霧笛が物悲しく響き渡る場所だった。春先から秋口までは、まつ毛を濡らすほどの濃霧（ガス）が湧き上がり、塩気を含んだ霧はあばら屋の隙間から入り込み、部屋中が湿気に淀むほどである。

制作は、絵の具の代金を作品で払ったりしながら続けていたが、生活は相変わらずで、美緒の薬どころか一切れのパンを買う金にも事欠く有様であった。喰うために創作を捨てようかと思いつめることもあり、苦悩の果てに「いっそ妻と一緒に」とまで絶望的に落ち込むこともあった。

こうした苦悩続きの夫婦を元気づけ癒してくれたのは、妻の親戚の小学5年生・貢（みつぐ）の存在であった。実子のない夫婦は貢を養子として引き取り、数年前から起居をともにして世話をし続けていた。貢の天真爛漫な笑顔と笑い声は、暗い家庭の中で唯一の希望であった。

親子の生活事情を知る裏長屋に住む人々は、有難いことに、魚や野菜など
を差し入れてくれた。貰ったサンマやイカを3等分にしておかずの一品に
し、貢が病に臥す美緒の枕元に運んだ。貧しくともこの無名の芸術家親子を
支えようとする近隣の人情に、阿部は感謝の手を合わせるばかりであった。
阿部夫婦を見かねて支援者も動いた。小船井はタダで石炭を届けてくれ、
また丹葉は一升瓶入りの牛乳を手にして訪れ、

「スケッチでもなんでも、出来たものは公民館で買い上げてやる、一生懸命
やりなさい」

といって、石川啄木やアイヌ民族のゆかりの地の小版画を注文し、頒布し
てくれた。

丹葉の後任の図書館長鳥居省三は、こう言って力づけた。

「阿部君、今が一番辛い時だ。いい仕事が出来なくても生きていなくちゃい
けないよ。人は自分の実力を発揮出来るのは、いつの時になるか分からない
んだ。君が世間に評価された時に死んでも遅くはない。初心を忘れず、それ

33

まで生きていなくちゃいかん！」

三ッ輪運輸の栗林社長は、学卒後、阿部と同じように胸を病んだことがあり、独自の哲学を持っていた。すべては仏の掌の上にあるとして、

「人生は不遇な時も順調な時もある。いずれにしても絶望する必要も有頂天になる必要もない。大事なことは自分の信念に揺るぎないことだ。版木に魂を込めて頑張りなさい」

阿部と同年生まれの栗林は、いくらかの生活費を持たせ、温かく励ました。栗林は、戦後早くから文化・芸術活動の振興に尽くし、後に名を挙げる坂本直行や増田誠らを、物心両面から支援した人物である。

阿部は釧路を第2の故郷と呼び、終生感謝を忘れることはなかった。釧路の人たちは、阿部に限らず、才能ある者には物心両面の支援を惜しまなかった。それは遠い北辺の地にあっても、北方の多様な文化を育み、市民の精神的潤いを高めようとする熱い精神的土壌があったからである。

この頃、せっかく病状が好転していた美緒の体調が再び悪化しだし、激しい咳と高熱が続き、時々喀血をした。阿部は何とかしようにも、赤貧の中では滋養になる食事を与えることも出来ず、まして発売されはじめた特効薬のストレプトマイシンは、とても高価で手に入れることは出来なかった。

阿部は目に見えて痩せていく美緒を見守りながら、生活費や薬代を得るため、裸電球の下で鬼気迫る形相で必死に制作を続けた。自分の命に代えても美緒を守らなければと、出来上がった木版画を懸命に売り歩いたが、簡単に売れるはずもなかった。

その日は美緒が朝から激しく咳き込むなど、いつもより症状が思わしくなかった。残り少なくなった咳止め薬を飲ませ、様子が落ち着いたのを見定めてから、濃霧がたちこめた街に絵を売りに出かけた。

何となく胸騒ぎがして、早めに帰宅した。いつもはか細い声で「お帰り」と一声かけてくれるのに、「美緒!」と言っても返事がなかった。あわててふすまを開けると、裸電球に照らされ、せんべい布団の中で、美緒が変わり果て

35

た姿で横たわっていた。

美緒の手を握り、いくら声をかけたり体をゆすったりしても、冷たくなった小さな手は握り返すことはなかった。彼は茫然となってその場にへたり込み、体を震わせて大泣きした。そのただならぬ様子に裏長屋の人たちが駆けつけた。

阿部は「早く絵が売れるようにもっと頑張り、美緒の病気を治し、安心させてあげる」と美緒に言っていたが、その約束が何一つ叶えてあげられなかったことを、心から詫びたのだ。結婚生活20数年。うち不慣れな北海道での11年間は、美緒にとってまさに闘病と生活苦の連続であった。

昭和31年（1956）8月12日、長い間病床にあった美緒との永訣の時を迎えた。阿部は痩せて冷たくなった美緒を見て、しばらく号泣したあと、静かに棺のふたを閉じ、深い哀惜をもって見送った。法名「慧照院妙貞信女」、享年56。

後の話だが、札幌で死去した阿部の遺品の黄ばんだ段ボール箱の中から、幾重にも包まれた骨が出て来た。阿部が終生持ち続けた美緒の骨だった。

5 再婚と摺師の無言の教え

美緒の死後、養子の貢を抱えながら、悲嘆にくれ孤独に沈む阿部を見かねて、直ぐに知人から再婚話が持ち込まれた。有難い話ではあったが、まだ喪が明けぬことでもあり、とてもその話に乗れる心境ではなかった。しかし、いつまでも涙を流すばかりでは、この先駄目になることも分かっていた。阿部は、世間から非常識と言われることを承知の上で、思い切って再起を賭け、再婚話に乗ることを承諾した。

美緒の葬式が終わってわずか2ヵ月、再婚相手の合田まつえとはじめて会う。強固な意志、深い知性、溢れる温情などが強く感じられた。阿部は、思い切って求婚した。

しかし、いざ結婚式を3日後に控えると、その諸費用の工面に困り果て、古道具、衣類などを7千円で手放した。披露宴の引出物を買う金もなく、参

37

列者のために「にしん沖揚」を徹夜で彫り上げて用意した。

10月28日。2年半前まで住んでいた「石運寮」において、12歳年下で合田芳太郎の三女・合田まつえ（34歳）との結婚式が執り行われた。媒酌人は札幌中央保健所看護係長渡辺みさお、主催者は小船井武次郎・西潟熊雄の両人。会費は300円、出席者は親しい仲間が20人ほどだった。46歳の阿部は、幸福感に満たされ、久し振りに祝酒に酔いしれた。

この年の阿部は、再出発の決意を新たに、猛烈なエネルギーで彫りまくった。神秘に包まれた「摩周」、ヤン衆の力強い網揚げを捉えた「鰊沖揚」、曳舟が落日の中を下る温かい色調の「釧路川の夕映」など、小作品をおよそ20点制作した。これらの作品を持って街中を売り歩き、また丸三鶴屋デパートや丹葉文具店などでは、特設コーナーを設けて応援してくれた。

この頃阿部は、日本の版画が随分以前から欧米で好まれるのは、絵のもつ独特のしっとりとした潤いにあると考えていた。この潤いを表現する高度な

摺の技法を体得するためには、どうしても東京に出て高名なプロに学ぶしかない、と心に決めていた。

再婚披露宴も束の間の11月1日。都築徳三郎と並ぶ有数の摺師、平井孝一を訪ねて上京した。だが1日目は2時間待っても出てこない。翌日も同じだった。3日目、とうとう痺れを切らして帰ろうとしたが、思いとどまって玄関前の玉砂利に座り込んだ。しばらく待ってようやく会うことが出来た。

しかし、和服姿で現れた平井は、

「お前は誰の弟子だ、それを言わなければ教えるわけには行かぬ。帰れ」

と言った。阿部はこれまで師匠に仕えたこともないので全く困ってしまい、苦肉の策として、少ししか知らない洋画家関野準一郎の名を挙げた。

「そうか関野を知っているのか、関野は俺の友達だ」

平井はその場で電話を取り、阿部との知遇を問い合わせた。阿部は内心焦ったが、幸いにも関野の好意ある口添えで、入門を許された。平井は阿部が持参した数点の版画を見て、開口一番こう言った。

「お前の絵が何かしっくりしなくて、泥臭い感じが抜けないのは、湿度のことを忘れているからだ」

そう指摘した後、アトリエに案内した。

阿部は東向きの畳とすれすれに窓に向かい、端座して仕事をする。そこは室内でも一番湿度の高い所である。平井から道具や色などの指導は一切なく、毎日少しの時間だけ湿度の重要性を教えられた。実際のところ、この紙には湿度何パーセントが合うというような指導ができないのが当たり前で、阿部は絵とそれに合った紙の湿度を、自分の感覚で覚えるしかなかった。

阿部が10日間の修業を終えて帰るとき、平井は、

「版画で飯を食うのは大変だぞ」

そう言いながら、使い古した刷毛を数本くれた。

釧路に帰った阿部は、平井からもらった刷毛は使い物にならないので、自宅の天井に掛けて置いた。温度と湿度の微妙な関係を自分の体で覚えようと、夏は部屋を閉め、冬は火を消した。天候、気候などにより変る湿度を充分

40

に体得するまでに、何度も失敗を繰り返した。その度に天井にぶら下がる刷毛を見ながら、さっぱり教えてくれなかった師匠のことを思い出した。

やがて試行錯誤の中から、紙と版木の微妙な湿度が一致して、色が次第に1枚の膜となって見事に紙に乗っていく様を見た瞬間、

「これだ、これが師匠の教えだったのか！ この発見に気づくまで、師匠が刷毛となって天井から見守っていてくれたんだ！」

と思わず膝を叩きながら歓喜した。そして阿部は、掛けていた刷毛を見上げながら、師匠のあの目玉、あの節くれだった両手を思い浮かべた。

阿部は、あらためて何も教えない師匠の本心は何であったのかと考えた時、それは「自ら苦労して、『独り立つ精神』を学ぶことにあったのだ」と気づいた。摺に対する新たな感覚を身につけた阿部は、迷うことなく版画の道へ確信をもって再出発する。

この時、版画制作の魅力を次のように語っている。

「版画は複数の版木に正確な版を作る彫（ほり）と、その版によって絵を仕上げる

摺の技法が融合したものである。この2つの作業を独りでこなすのは重労働であるが、実はこの工程を忘れさせるほど興味の大きい仕事である。数十年前の初心の時から今日まで、その喜びは変らない。結果の良し悪しにかかわらず、いつもそう思うことだが、筆の絵には得られない刀跡の不思議な味と、独自の沈潜した摺肌は版画の大きな魅力であると思っている。

摺についても述べている。

「版画において摺はその作品の成否を左右する重要な技術である。しかし一口に摺といっても一様ではない。イメージによって彫を変え、彫が変れば摺も変る。その時の調子で絵の具や紙も変える必要があり、そうなれば当然摺の加減も変ってくる。このように摺の方法は千差万別でそのコツを会得するためには、長い期間にわたって多くの作品を通じて体験するより外にないのである」

大晦日。丹葉が訪れた。地元の原田康子の「挽歌」がベストセラーになっ

42

たことが話題になり、「君も一生懸命頑張れ！」と激励した。帰り際に御祝儀1千円を頂いたことが、阿部にとっては何よりも有難かった。お陰で久々に数日分の米を買い、形ばかりの年越しの膳も用意して、親子水入らずの楽しいひと時を過ごした。除夜の鐘を聞きながら風呂に入った後、法華経を読誦して、来年は飛躍の年になるようにと念じた。

6 肉体の衰弱と苦悶の日々

翌32年1月1日。新年を迎え阿部は「本年こそ飛び出してチャンスを握り、妻と多くの有志の期待に応えよう」と、新たな決意を固めた。

正月に来客があるのは嬉しいが、金の無い阿部は出迎えるたびに内心辛かった。しかし妻は、人の来る家は発展すると言って喜んだ。そして家計が火の車で苦労しているのに、「何とかなるから心配しないで、精一杯頑張って下さい」と力づけた。

阿部が伸びるように、伸びる機会を掴むようにと、必死に支える妻の姿を見て、阿部は胸が熱くなった。深く大きい愛情で補佐してくれる力強い妻を、何よりも有難く感じた。

この頃、阿部は心身ともに充実して創作に没頭したが、肺結核は気づかぬままに進行し、病巣を拡げていた。2月17日の朝、血痰を吐く。背部、胸部、

肩に近い部分が鈍痛で苦しむ。午後から微熱が出た。一寸体を動かすと咳が出て、呼吸に圧迫感を覚えた。検温すると7度1分前後あった。試練か、不幸か、どちらにしろ避けられない難関にぶつかってしまった。

再起を誓って順調な創作に入った矢先の再発は、阿部の心身に強烈な一撃を与え、たび重なる不運を恨んだ。妻も阿部の苦しみを一身に受け、涙を流した。だが、薬の力を借りて、何とか頑張ってみるしかなかった。

病魔と闘いながら、一進一退の日々を送る。持病の痔ろうも併行して悪化し、肉体は日ごとに衰弱を増した。それでもようやく手に入れたストレプトマイシンやパスなどを飲みつつ、創作を続けた。

しかし、3月に入ってついに倒れてしまう。熱が出て咳も続き、調子が悪くて仕事が手につかなくなった。半日働いては半日静かに休む毎日が続いた。病身にむち打ちながら制作に励んでも、肝心の生活費を生み出す版画は思うように売れず、生活は日ごとに窮乏していった。

まつえは体調が不十分にもかかわらず、療養費を捻出しようと、市内はも

とより近郊まで衣類の外商に出かけた。しかし、遂に金策に困り果て、思い余って旭川の実家に無心を頼み込んだが、反対に生活能力のない男との結婚を非難され、徒労に終った。

阿部は布団に臥しながら、妻が金策にどんなに苦しんでいるかと思うと、何も出来ない自分の不甲斐なさに腹立ちを感じるばかりだった。そして、何としても体力を回復させ、妻を幸福にするために生き抜こうと、気持ちを奮い立たせた。

闘病生活100日間。妻の献身的な支えと食事療法、化学治療の効果が著しく、病気から立ち直ることができた。

危機を脱した阿部は、精力的に創作を続け、「流氷暮色」、「啄木歌碑」、「雪の幣舞橋」などの仕上げにかかった。このうち「流氷暮色」を全道展に出品した。流氷は釧路の人たちから見ればありきたりの風景だが、阿部が心で捉え、自然美を無駄なく清潔に仕上げた作品である。

版画の応募作品は48点。審査

委員には全道美術協会の上野山清貢、田辺三重松、国松登、小川脩、北岡文雄などが名を連ねていた。

釧路の盛夏、とは言っても朝晩は少し肌寒い7月16日。彫版作業を妻の助けで早めに終らせ、幣舞橋のかたわらで花火が上がるのを待った。勢いよく打ちあがった花火が、夜空に大輪の花を咲かせるのを見て、自分もこうありたい、こうでなくては、と気持ちを引き締めた。そしていよいよ明日から始まる全道展の審査に、どうか入選してくれるようにと祈った。

翌日、審査の結果を心配している時、待望の入選電報があり、妻とともに手を取り合い喜び合った。阿部は、この先もなお一層精進して進展への道を一途に歩もうと固く心に決め、「有り難う、妻よ、後援者皆様、阿部は頑張ります」と仏壇に合掌した。久し振りにシチュウを作り、親子3人でささやかな膳を囲み、初入選を祝った。

翌朝、新聞の来るのを待ちかねて広げると、入選の活字が躍っていた。嬉しくてスクラップにする。受賞出来なかったのは残念だが、第一歩として満

47

足であった。これで世話になった人々に対して顔が立つことになり、夫婦は何よりも大きな力を得て喜んだ。

阿部は、周囲の祝福の中にあっても、「摺ってみて、作品の欠点が見えて恥ずかしくなる。よく入選したものだと思う。これに奮起して来年はよいものを出品して面目をほどこそう」と、謙虚な反省を忘れなかった。

しかし、初入選の喜びも束の間、今度は体調の優れなかったまつえが、頭痛を訴えるようになった。検査の結果、頭部の血液の循環が悪い「後頭神経痛」と診断された。後年発病する病根が知らぬ間に増殖していたのだ。阿部は、悲劇的な事態になりはしないかと、暗い予感を覚えた。

7　精力的な創作活動と初個展の成功

阿部は、8月31日から、個展開催のために釧路入りしていた北岡文雄と初めて対面した。彼は旭川出身の版画家で、すでに日本版画協会会員、春陽会会員として名を成し、後に日本美術家連盟理事長となる。7月に開催された全道展には、審査委員として阿部の作品を見ている。

北岡は、労を惜しまずまめに開催準備を手伝う阿部の姿と、その誠実な人柄に好意を抱き、版画用紙や竹皮、自作の「女」など小3点を贈るなどして励ました。北岡が個展を終わって釧路を去った後、北岡の個展に刺激された阿部は、急き立てられるように初個展の開催を決めた。

その矢先、今度は4年間起居をともにしていた、養子の貢が不調を訴える。

検査の結果、先妻と阿部から感染した肺結核と分かる。

阿部にとって天真爛漫な貢の存在は、かけがえのないものだったが、これ以上

49

引き留めて同居を続けるのは、決して良いことではないと判断し、やむなく養子縁組を解き、別れることを決めた。貢を手放すのは、実子のない夫婦にとって、身を削られる思いであった。淋しがり屋の阿部は、幾日も心中に穴が空く思いで過ごした。

先妻の死、自身の闘病、妻まつゑの発病、貢との別離など、不遇は幾度も押し寄せ、その度に阿部は跳ね返す力が途切れて自滅しそうになった。なぜこれほどまでに辛い重荷を背負わせるのか、と悲嘆に暮れる日が続いた。

その時、阿部が思い出したのが恩師富永の教訓であった。

「強い生命力は苦しみを幸福に変えることが出来る。人生は自分に勝つことが大切、負けてはいかん！」

阿部は「ハッ」と我に帰り、負けてなるものかと気を新たにした。病は気からというが、なんとしてでも生き抜いてみせるという闘魂が、落ち込んだ気力を奇跡的に回復させ、別人のように蘇った。それからは版画道に賭ける凄まじい執念を一層燃やした。

個展開催までの2ヵ月間、阿部は家にこもったまま、寝食を忘れて壮絶な制作の日々を続けた。再刻、新作を含め大小24点を仕上げ、さらにポスター、プログラム、パンフの製作から展示場のレイアウトまで、すべて独りでやり遂げた。

相当なエネルギーを使ったが、初個展の開催が待ち遠しくて苦にならなかった。

阿部は個展のプログラムに躍動する気持ちを記している。

「1枚の版画を作るために、何週間も、地味な仕事の中に最初の感動を失わないようにして、精魂を傾けるのですから、中々大変ですが、それだけに摺り上がった時の悦びは筆舌に尽されません。常に感ずることですが、樹の香りを彫り進む音は無限の夢と勇気を与えてくれます」

同32年11月15日から3日間、釧路の丸三鶴屋デパートの5階ギャラリーで待望の初個展を開催し、47歳の遅咲きながら阿部はついに世に出た。「樹と人」、「歓喜——独航船帰る」、「セトナの祈り」など大小26点を出品した。

パンフレットには「樹香と彫波」と題する一詩を添えて、自然に対する限りない畏敬の思いを記した。

樹が何を祈り、

何をささやき、

何かを求めて喜ぶかを、

その香りの中に夢を見続け、

彫り進む音を生命の波動として、

生き抜こうと思う。

有り難い宿命を悟り、感謝しながら。

北岡文雄の言葉。

この個展に際して数人が祝辞を寄せた。

「今年の全道展で阿部さんの作品に接した時、他の出品者に比べて段違いに技術が優れているのに驚き、たまたま今年の夏釧路に遊び、その真面目で努力家である人柄に接し、また今日までに至った苦心を知り、畏敬の念を深

めました。阿部さんの仕事にゴマかしがないと同様に、その生活も版画家として貫かれており、そのバックボーンは実に強い人だと思います」

日本版画協会代表・日本銅版画協会理事長関野準一郎の祝辞。

「版画家阿部貞夫氏ほど、数多くの人生苦難に見舞われた人は少ない。運命の神が、これでもかと意地悪をしているようにすら見える。彼はこの重圧をこらえつつ、版画という芸術の道を誠心に歩いてきた。若い画家と異なった壮年の思慮を持って、北の国の凛々しい風物に絵心と闘魂を燃やしている。今春、病魔に打ち克って北海道に開花した彼の芸術に、美の神も微笑むであろう」

会場には女流華道家保科残月の賛助花が添えられ、夫人自らも会場の飾り付けに汗を流した。阿部の仲間も受付けや販売を手伝った。

初日は晴れの門出を祝うかのような快晴であった。2日目の来場者は栗林社長、武田昇、武田夫人など700名もの人が来場し賑わいを見せた。最終日は清水源作力の石田、奥村、近江ジン（小奴）、日銀の樋口ら800名。

商工会議所会頭、中野医師ら1200名が訪れ、阿部を喜ばせた。

3日間の初個展開催が、予想もしない2700名を超える来場者で、盛会に終ったことを喜んだ阿部は、これまで物心両面で支え、ついに世に出る機会を与えてくれた多くの釧路市民に、あらためて深く感謝をした。これほど多くの市民が来場したことは、阿部への激励ばかりでなく、市民自身の文化への渇望の証でもあった。

展覧された作品の中に、来場者のほとんどが足を止めたのが、「歓喜—独航船帰る」である。この作品は、サケマスを満載した独航船が汽笛を鳴らし、大漁旗や真紅の吹流しを夕陽に躍らせて、岸壁で待つ人々に手を振りながら、次々と帰港する様を明るい色彩で彫り上げたものだ。

昭和29年（1954）11月、釧路港が北洋船団の基地に指定されると、毎年春には全国から独航船が集結し、船溜まりの釧路川の両岸を埋め尽くした。どの漁船も拡声器から景気のいい曲を流し、ねじりハチマキとゴム長のヤン衆が街を闊歩した。阿部はその圧倒的なエネルギーに強い印象を受けた。

54

8 一流版画家として認められる

暮れも押し迫った昭和32年12月29日、1通の外国郵便が届いた。渡米中の関野準一郎からのもので、中にはアメリカ・セントジェームス聖公会教会主宰の、現代日本版画展への出品推薦状が同封されていた。47歳の阿部は、幸運が近づいてくるのを予感して胸を高ぶらせた。

大晦日。月冴えて外が凍る中、除夜の鐘が鳴り出した。病魔、再起、新作13点、全道展初入選、2回の個展、NHKテレビ出演など、喜びも悲しみも幾山河——の感無量に浸りながら、悲喜交錯したこの一年を振り返った。そして夫婦は久しぶりにブドウ酒を汲み、苦しい中にも幸せを見つけた喜びを感じつつ、静かなひとときを過ごした。

翌33年2月の地元新聞は、「米国セントジェームス聖公会教会主催の第3回国際美術展で、日本版画協会の推薦作家80名の約200点の中から、日本

55

を代表する棟方志功氏の作品とともに、阿部貞夫氏の作品『樹と人』が入選し、3点が買い上げられた」と報じた。

買い上げは8千円ほどであったが、自分の作品がアメリカの一流美術展において認められたことのほうが、金額の多寡よりも何倍も大きい夢のような喜びであった。この国際展の入賞が、木版画家阿部貞夫に不動の地位をもたらした。

作品「樹と人」は最愛の人に逝かれ、自らも肺を侵されて、高熱と血痰を吐き続けながら制作したものである。苦悶する自己の病根を大木に見立て、もう1人の自分がその大木を斧で断ち切ろうとする、生と死の極限に立たされた心象を、一体的に表現したものである。それは同時に、何としてでも生き抜こうとする、阿部の生命への祈りでもあった。

この入選に刺激され、直ぐに3回目の個展を帯広大和ビルで開き、「セトナの祈り」ほか21点を展覧した。釧路以外での個展の成功を危ぶんだが、先日のアメリカでの入選報道が早くも効を奏し、厳寒の中を3日間で600余名

が来場して、阿部を感激させた。

大学卒の教員初任給が９千円の時代、売上げ７万６千円に驚き、諸経費４万円を差し引いても望外の大金が残った。版画で何とか食える手ごたえを感じた阿部は、より制作意欲が旺盛になり、超多忙な制作活動に入っていく。

この年の春、東京都美術館で開催された第26回日本版画協会展に、阿部の作品「くまげらと摩周」、「セトナの祈り」、「樹と人」の３点が一挙に初入選を果たした。摩周湖の神秘性を版画に再現するのはなかなか難しく、その壁を突き破ったのが「くまげらと摩周」で、大胆な省略法でまとめ、好評を呼んだ。「セトナの祈り」は、暮れなずむ湖畔でアイヌメノコが神に祈りを捧げている様を、幻想的に表現したものである。

ついに中央画壇で認められたと阿部は歓喜し、妻とともに喜び合った。平井、関野、北岡の各師匠へのお礼と中央画壇の動向を知りたくて、妻を伴い上京した。

会場にいた諸先生から励ましの言葉と助言を貰って、目の前が開けた感じ

を覚えた。しかし、あらためて自分の3点を見て、品格が小さい、深い思慮に欠けている、力が足りない、などの自己反省が膨らんだ。

夜になって、風邪気味とちぐはぐな気持ちが重なって、まつえと口論になる。まつえも多忙な阿部を補佐し続けて心身ともに疲労感がたまり、些細なことでも神経過敏になっていた。

2人は妙に黙って相対し、重苦しい雰囲気の中で過ごす。夫婦というものの本体を考えてみた。まつえは、

「別れてもいいんです、独りでなんぼでも働いて、ちゃんとやれるから」

と言い出した。阿部も言い返した。

「別れる気持ちはないが、君がそうしたいのなら、そうしなさい」

東京にはるばる来てまで夫婦別れの話をしている。何ともつまらなく、やり切れない雰囲気がいやになって、気を紛らせようと宿の窓を開けた。上野駅を発着する汽笛がやけにもの悲しく聞こえた。話はそれで途切れた。

上京中に第13回全道美術公募展入選者が発表された。阿部が出品した「セ

58

郵 便 は が き

0 8 5 - 0 0 4 2

釧路市若草町3番1号

藤田印刷エクセレントブックス

木彫に祈りを込めた男
木版画家・阿部貞夫の生涯 編集部 行

■お名前

男 年齢 歳
・
女 ご職業

■ご住所（〒 - ）

1. 自　宅
2. 勤務先
3. 学　校

■本書をどのようにしてお知りになりましたか

①書店で実物を見て　②広告を見て（掲載紙名 ）
③小社からのDM　④小社ウェブサイト　⑤その他（ ）

■お買い上げの書店 市 書店

■メールアドレス @

■お買い上げの動機

①テーマへの興味　②著者への関心　③装幀が気に入って

④その他（ ）

皆様の声をお聞かせください

　　ご購読ありがとうございました。お手数ですが下記のアンケート
にお答え下さい。また恐れ入りますが、切手を貼ってご投函下さる
ようお願い申し上げます。

■今までに藤田印刷エクセレントブックスの単行本を読んだことがありますか

　①ある（書名：　　　　　　　　　　　　　　　　　　　　　　　　　）

　②ない

■本書のお気づきの点や、ご感想をお書きください。

■今後、藤田印刷エクセレントブックスに出版を望む本を、具体的に
　教えてください。

　ご購読、およびご協力ありがとうございます。このカードは、当社
出版物の企画の参考とさせていただくとともに、新刊等のご案内に
利用させていただきます。

トナの祈り」、「くまげらと摩周」、「樹と人」の3点のうち、「樹と人」のみが入選。この時、釧路で着々とその地歩を固めていた米坂ヒデノリの「若い女」が、高い評価を得て知事賞を受賞した。

新聞の阿部の作品評は「随分綺麗な画面ではあるが、やや装飾的に流れそうな危険がある。作品としての力と張りに欠けている」と手厳しかった。

この頃から阿部は、釧路の人たちにこれ以上甘えられない、生活の確立と広い活動の場を求めて札幌へ出たい、と考えはじめていた。5月の道展入選を機会に札幌への移住を決意した。誰よりも先に丹葉に相談したところ、阿部の気持ちを察し、さらなる活躍を期待すると励ましてくれた。

8月、移住準備に入った阿部は、市内関係者への挨拶回りに追われた。世話になった方々には、自分の作品を贈ってその恩に報いた。

中でも物心ともに大変世話になった栗林社長から、

「独特の作風を失わず、この調子を伸ばして欲しい。釧路に執着せず、将来

は東京やパリに行って飛躍しなさい」と激励され、その上借金を清算した上で、門出の祝いとして1万円を頂いた。

さらに社長個人で作品13点を2万円で買い上げ、同社の重役たちもそれぞれ買い求めて阿部を応援した。

丹葉節郎には「樹と人」を贈り、釧路市民には感謝の記しとして、山本武雄市長に73×103チンの大作「氷雪の河」を贈呈した。筏を曳いたボートが氷を割りながら、釧路川を下る冬の風物詩を描いたものだ。

昭和33年9月4日朝、駅頭に立つ阿部夫婦に知人、友人や役所、報道関係者らが大勢見送りに集まった。都合で見送り出来なかった人たちは、過分の餞別を届けて激励した。阿部は見送る人々の熱い期待を受け止め、9時10分発札幌行き急行列車の人となった。

9 札幌時代──逆境を乗り越え新たな活躍

　札幌に到着した夫婦はそのまま市内の借家に入った。その直後から阿部はひどい疲労感に襲われた。何をするにしても気力、体力が伴わず、余りのけだるさに直ぐに体を横たえた。検査の後、医者はレントゲン写真を見せながら、肺は穴だらけで修理する肺の本体がなく、切除は不可能だと宣告した。

　阿部はこれほどまでに進行していたのかと愕然とし、一気に体の力が抜けた。新たな勇躍を期待して新天地札幌へ来ただけに、医者の宣告は余りにも大きなショックだった。早々に医療費や生活費、創作活動をどうするか、眠られない日々が続いた。まつえは何とか仕事を見つけて働くと言う。

　この時期、阿部を支えた仲間の1人に大本靖がいた。彼は借家の保証人となり、翌年設立される札幌版画協会への参加の助言や差し迫る生活の糧として、郵政省の年賀状版画コンクールの審査員に推薦するなどして、面倒を見

た。以後、毎年同コンクールの審査委員を務める機会を得る。

大本の協力のお陰で、年末に大丸ギャラリーで委託販売した手摺年賀用カードは、追加注文を受けるほど好評で、根気と体力消耗に耐えながら、実に2千3百枚ほどを摺り上げた。売上げは6万9千円と大成功を収め、夫婦は苦労を乗り超えて、成功を手にした喜びを実感した。

札幌人にこれほど認められ成功出来たのは、幾分元気になった妻が協力してくれ、円満な家庭環境を大切にしてくれたことが根本になっていると、阿部は心から感謝した。

翌34年正月早々、北海道新聞に、新春にふさわしい色調の版画挿絵が、阿部のプロフィールとともに掲載された。全道版で広く道民に紹介されたことを喜び、今年は飛躍できる年になろうと、新年の決意を固めた。

阿部は体調が小康状態を保ち、肝心の収入も徐々に増えたこともあって、本格的に創作、出品、個展、版画指導に打ち込みはじめた。同年開催された第2回日版展と第2回道版展に入選、4回目の個展を室蘭で開催。HBCテレ

ビ「暮らしのしおり」に出演する。

翌年札幌選抜作家展に出品。第3回日版展入選。第4回日版展入選。第1回宝玉版画展が東京有楽町「ギャラリー吾八」で開かれ、池田満寿夫、北岡文雄、川上澄生らとともに出品した。昭和36年道版画協の設立委員に選ばれる。

昭和36年、阿部は札幌矯正管区の版画担当篤志面接委員となった。管内3ヵ所の少年院で3年前から版画教育を行い、すさんだ少年たちの心を和らげた。少年たちの作品は、抑えられていた感情が解放され、雑念や迷いのない素晴らしいもので、関係者を驚かせる出来映えだった。阿部は少年たちが立ち直っていくことを実感し、あらためて版画指導を続けて来てよかったと思った。

阿部は生涯実子を抱くことができなかっただけに、子供たちを愛し、特に社会的弱者へのヒューマンな視線を、版画を通して少年院の子供たちに注いだ。

翌年夏、留萌の八幡屋デパートで第5回個展を開催。妻とともに9年振りに留萌を訪れた阿部は、これまでの心血の結晶である30点を持って故郷に錦を飾った。

4日間にわたる来場者は4千名にのぼり、市民ははじめて見るプロ版画の真髄に触れ、感嘆した。大成功の陰には知人、友人が成功を期して奔走したこと、新聞の特集で逆境から奮起した阿部の事情を知った市民が、何よりも惜しみない賛辞を持って駆けつけた。

郷土が生んだ芸術家として、大いに歓迎された阿部は、親しい来場者と挨拶を交わしながら、これまで心配をかけながらも支えてくれたことに、ただただ感謝の言葉を述べるばかりであった。

この年も道版協展に入選し、続いて待望の日版会会友となる。この頃から「海門」などの大作を次々と発表し、声価を高めた。広いアトリエを求めて近くの借家に転居し、電話をつけて便利になる。

昭和38年。沈んだ青灰色を基調に、厳寒に凛としてたたずむ幣舞橋を描いた「霧氷の街」が、一水会と並ぶ美術の大団体である光風会（官展系）展に入選し、実力の高さが認められた。第4回日版展にも入賞し、会員に推挙された。

会則では、会員は2点提出し陳列はうち1点のみとなっているが、阿部自身の死への抵抗と、生きる意欲を対比した「トドワラの花」、それに凍結した釧路川を進む曳船に心象を託した「氷雪の河」の2点ともが展示されたことは、阿部の実力を示すものだった。

同年初秋、一旦治まっていたはずのまつえの病状がぶり返しはじめた。これまで家事や制作の手伝い、絵の外交の一切を引き受け、まつえは不眠不休で働いてきた。その過酷な生活リズムが、まつえの精神の錯乱を呼んだのであった。日毎に仕草が乱れ、意味不明の言葉が多くなった。異常な被害妄想は極限に達し、さらに冷え性と頭痛、鬱と躁の繰り返しは、奇声を発しながらの攻撃的な狂乱に変わっていった。

その時のまつえの力は阿部でさえも押さえ切れないほどで、アトリエは絵

65

の具や彫刻刀が飛び、時には互いに血に染まり、凄惨な修羅場と化した。夜中、窓ガラスが割れるたびに、近所から心配してのぞきに来る人もあって、阿部はそのたびに頭を下げなければならなかった。

年が変わってからも苦悩の日々は続く。不機嫌になると殴る、蹴るなど症状が一層烈しくなり、危険を感じた阿部は、刃類を全部片付けた。終日制作が出来ない日も度々あり、夜は心配なので仕事場で寝た。狂乱の後、手足に血を流し、放心状態になって横たわったまつえを、阿部は渾身の力を込めて抱きしめながら号泣した。

まつえが残酷な悲しみを受けるのは、自分が人間が出来ていないからで、いっそのこと一緒に死んでしまいたい、阿部はそう思うようになった。何度苦難に耐えたら神仏は許してくれるのか、眠れぬ夜が続き睡眠薬の量が増した。その後も手に負えない症状が治まらず、やむなく強制的に入院させるしかなかった。

翌年の５月中旬、入院から１ヵ月半振りに面会が許された。顔はよく肥っ

66

て丸くなり、目はおとなしい表情に変って言葉も素直であった。医師によれば、何も考えないでよく眠り、精神状態は落ち着いている、とのことでとにかく安心した。阿部は、清純な女に生まれ変ったまつえを、この上なく愛しく思った。帰宅する自転車のペダルを踏みながら胸が一杯になり、涙がこぼれそうになった。

貯えのない阿部は、それから3ヵ月間、妻の入院費用捻出のため病状を気遣いながら制作に没頭した。ノミの音で全身の血を脈打たせながら、死力を尽して生涯の傑作「林」を完成する。制作は版と色を丹念に重ね合わせ、その上に突彫りの工夫をこらして、シャープで重厚な感じを出すのに成功した。林の中に吸い込まれるような神秘性を帯びた暗部と、絶望の淵にうな垂れて咲く花は、林間に射す一条の光明を求めて慟哭する、まつえの姿そのものである。悲運の中にあって、生命の畏敬を描き切ったこの作品は、観る人に深い感動を誘う。

7月14日。退院の日。早めに病院へ迎えに行った。死の深淵から解放され、

少しばかり元気になったまつえを連れて帰宅する。強く抱きしめながら、もう病気になるな、させないと祈った。まつえの体調は次第に回復し、その落ち着いた様子に安堵した阿部は、一層創作に励んだ。

この頃から死に至るまでの5年間が、最も旺盛な時代であった。作品は技量の域を超え、表現しようとする心象が彫刀を自在に動かした。「林」、「霧氷の街」など数々の作品が、日版会員展、新世紀美術協会会員展に入賞するなど、版画家としての評価を高めていった。

10 別離と新たな出会い

昭和42年（1967）、野幌の原始林の丘稜に、百年記念塔の建設が進む。阿部はこれと完成を競うかのように、2月に生涯の大作となる「北方の樹群」40号を発表した。反り返った枝は阿部の充実した気力を示すものだ。作品に込めた心情を自ら解説している。

「百年の北海道を端的に表現するものは樹ではなかろうか。北大の樹、北一条の樹等、その中でも北方の樹トドマツは、白鳥の翼のように端麗であり、重厚であり、逞しい。凍土に根を張って然も素直、格調ある心が好きだ。記念して作る」

精魂を傾けて大作を完成させた後、待望の新居の建築資金にも目処がつき、いよいよ着工となった。ところがその矢先、恐れていたまつえの精神異常が再々発した。退院して9ヵ月しか経たないというのに、発狂が烈しく

なったため、名の知れた岡本医院(中央区北7西26)に、強制的に再入院させるしかなかった。

病院車が走りさった後、何も分からないまつえの苦しみが、自分の苦しみのように胸にこたえた。これから先どうしたらよいのか、またも阿部の苦悩の日々が始まった。

病院に見舞ったとき、入院前の発作の状況などを話して聞かせたが、まつえは記憶がなく、阿部がうそをついていると言う。視点が安定しておらず、病の意識はなかった。その疑い深い様子に、回復はまだまだだと阿部は感じた。医者は発作を重ねると治療が困難になり、根治が遅れると言った。妻に面会して心が痛み、頭が重たくなった。睡眠薬の力を借りて寝る日が続いた。

新居が完成し、新築落成披露宴が行なわれ、8畳間ほどのアトリエには多くの知人、友人が祝福に駆けつけた。しかし、病状が一進一退を繰り返す妻は、真新しいアトリエに姿を見せることはできなかった。

まつえが再入院してから1年半後の昭和43年10月6日。体調復帰はこれ以

上願っても難しいとの診断から、岡本医院長・野村保之の立会いのもとで、正式に離婚について話し合い、断腸の思いで届書に捺印した。再婚して満12年の歳月を経ての離婚であったが、それが阿部の死の9ヵ月前だとは、知るよしもない運命の日であった。

離婚協議の際、阿部はまつえが冷淡に見えるくらい落ち着いていたので安心した。慰謝料はまつえの申し出のとおりとした。精神の錯乱でずいぶん困惑したことも多かったが、それはまつえの本心からではなく、病魔のなせるものであった。そのことは阿部も重々承知していることで、むしろ病魔と闘いながらよく尽くしてくれたことに感謝した。

そして阿部は、46歳を過ぎたまつえのこれから先が何とも不憫で、短気を起こしたり、悲嘆のあまり無謀な振る舞いを起こさぬようにと、祈らずにはいられなかった。

離婚後、まつえは旭川の実家に戻り養生を続けたが、病状が回復しないまま数年で亡くなったという。

離婚して1ヵ月が過ぎた。58歳の阿部独りでは、炊事から制作まで全てをやり切れるものでなく、何事も時間のロスが多く疲れ果てた。どうしようもなくなり、阿部は円山家政婦派遣所に電話した。

この時、中島玉枝（本名・中島タマエ）が紹介されて来る。彼女は身辺の世話はもとより、時には画商として東奔西走し、失意の阿部を献身的に支えた。

和服の似合った彼女は、知性に溢れ、芸術を観る目を持っていた。阿部は良い人だと直感し、好意を抱いた。

彼女もまた阿部の魂に魅せられた。阿部は大きな体格と黒縁メガネの奥の眼光から、一見強面に見えがちだが、人情味があり、幾多の試練を耐え抜いてきた魅力を秘めていた。玉枝は、そんな阿部をたまらなく好きになった。

阿部の心には、どんなに傷ついても、人を愛せずには生きられない情念を宿していた。彼女もまた、入籍のないままに無償の愛を受け入れ、阿部への愛を一途に貫いた。

2人の運命的出会いは、永遠の別れのはじまりでもあった。しかし、それからの阿部は迫り来る悲運を予感することなく、何かに憑かれたように創作意欲を燃やし、一層の芸術の高みを求めて版木に向かった。

鼻先を版木に触れるほどに、流れる汗を拭おうともせず、でかい目玉で彫刀の一点を凝視して全生命を燃焼させた。そしていつものようにつぶやいた。

彫る、

彫る、

僕の生命を彫る。

11 感動、感涙に包まれた母校での講演

昭和44年（1969）1月7日、留萌高校の教師加藤定明は、開校45周年記念講演の依頼のため阿部宅を訪れた。快諾した阿部は、留萌に出かける前の2月、母校同窓会誌『萌陵』に、「一つの願い」と題する巻頭文を送った。自らの信念を語ったものであるが、どこか暗示的で、運命的な何かを予感させるものであった。終わりの部分では次のように述べている。

「そういえば僕も随分色々なことをやった。世間に迷惑もかけたし、脱線して失敗もしたが、一つの願いは捨てなかった。版画一筋に生き抜いてきたことは、とてもすがすがしい。

やっと基礎的行程を終って僕はいま、作品に生命を込める段階に入っている。がむしゃらに押し通した姿勢から、最近は『祈るポーズ』に変っている。祈る以外に作品に命を込めることが出来ないからである。

人に逢えばその人の心に、山に行けば山の心に、森にも樹にも、湖に行け

ば白鳥に、キラキラ輝く氷雪に版画の心を求めて、ビーナスに祈るこのごろ

である。よき友、よき師、よき支援者に感謝して」

4月24日。中島玉枝を伴い留萌に入った。持参した作品を校内の廊下に並

べた。はじめて見る版画の美しさに魅了された生徒たちは、感嘆の声を上げ

た。その度に阿部は目を細めた。

校舎周囲を散策し、40数年前自ら運んで植えたポプラに抱きつき、泥んこ

になって造った池の端では、あたかも自分の分身に会ったように喜んだ。

図書館横で記念写真を撮ろうと、新聞局員の生徒10名に篠原秋義教頭・加

藤定明教師が横から加わった。和服姿の玉枝が娘のような女生徒と並び、阿

部は両側の生徒の肩を組みながら、屈託のない笑顔を見せて写真に収まった。

26日11時、夫婦は応援団のエールとブラスバンドの吹奏で迎えられた。全

校生徒が校歌を斉唱。阿部は窮地の度に、何度も歌ったことを思い出しなが

ら、「五百重(いおえ)の雲を　劈(つんざ)きて　天そそり立つ　暑寒岳…」と腹の底から歌った。

校長に紹介されて登壇したが、阿部はよほどうれしかったのか、感涙で絶句し、しばらく言葉が出なかった。見かねた教師がハンカチを届ける。やや置いて後輩たちにゆっくりと語りかけるように話し始めた。

「どうも有難う。もうすっかり感動しちゃった。僕は応援団の初代団長だったんでね。今日の応援団の姿を見て、昔を思い出してまずそれで感激しました。しばらく泣かせてください。涙で……水が足りなくなるでしょう。（水を飲む。会場は大笑い）いや、本当に懐かしい。いや、もうね、おととい来て、あのポプラにさわってみたり、校舎のいろんな所にさわってみているんですよ……」

自己の生命とは何か、生き抜くことの厳しさと自分の版画一筋の執念とを重ね合わせながら、1時間余り語った。この講演は、涙で何度も話が中断され、1300余名の生徒と教師らの魂を揺さぶり、深い感銘を与えた。

阿部は、全校生徒の拍手に手を振って応えながら降壇した。退場の時は後輩たちが感謝を込めて、阿部の作った応援歌を合唱しながら見送った。言い

足りなかった点も多かったが、後輩たちに自分の気持ちが少しでも伝えられたのでは、と思った。

校舎を後にすると、阿部は母校や懐かしい市内を一通り見て廻り、町の関係者たちともゆっくり挨拶を済ませると、留萌の全てを目と心に焼き付け、満足感に浸りながら、帰りのバスに身を任せた。この日が留萌の見納めになるとは知らずに――。

この時の名講演と言われる「独り立つ精神」の終わりの部分（母校愛）はテープに残され、卒業式の伝統としてその後数年間、巣立つ者たちへ語り継がれた。生徒の胸の奥に刻まれた母校愛は、阿部が体験したと同じように苦難の時には大きな励ましとなった。

ここにその1部を紹介する。

「…そして母校があること…。もう今日、自殺しようか…と思うときには…母校が見えてくる。一片のパンも買えない時には、母校が目に映ってくる（感

泣して聞き取れず)。

　そうだ留萌健児であった頃、留萌の校舎に居た時に、あの雪景の野辺に萌え出ずる若芽のように伸びていこうと誓ったのは誰だ？　お前ではないか！　お前じゃないか！

　真に僕を証明する立派な人間になろうと思ったのは誰だった？　お前じゃないか！

　母校に栄誉をもたらすような立派な事をしないで、お前は…ぬけぬけと生きていられるか、そういうことを…思ったのはだれだ？　お前じゃないか！

（涙で声が詰まる）

　僕の中のもう1人の僕が、常に母校を引き合いに出しては僕を励ましてくれた（会場大拍手）。

　母校こそは、文字のどおり、まさに母なる大地ですよ。

　親がなんぼ偉くたってね、子供が馬鹿なら親を証明することが出来ない。

　子供が立派になると『俺の親は』とこう言える。なるほど、あいつの親なら立派だろうと言う。

78

母校も同じ。留萌高校は素晴らしい校風を持っているんだ、素晴らしい教師陣がそろっているんだと言ったって、何だ、出て来た奴はみんなルンペンばっかりじゃないか、てなことになっちまう。

母校を証明するものは僕たち、君たちなんだよ。ねえ、一人一人が独り立つ精神を持って、この悩み深い青春を切り抜けて、ねえ、そして一人一人が自分の生命の持っている使命感に徹して、それを早く見出して、一本立ちになって、その中で闘って、そして、生命の戦の勝利者になる。人生劇場のお互いに主役にならなくちゃいけないんですよね。

一人一人がみんな人生劇場の主役としての地位と軌道と、全部お膳立てが揃っている。ただ本人が、一人一人が自覚するかどうかということです。僕はこういう使命を持っているんだ、こういう生命なんだ、と自分が思うか思わないかだけなんです。

俺は人生劇場の主役なんだ、俺がいなかったら、この人生の芝居は駄目になるんだ。そういう、この確信に満ちた信念に燃えた時に、本当にその人間

が独り立っていける。

その時が、人間の幸せと言うことなんです。

幸せ、僕は幸せです　僕は幸福者です　僕は一生母校を忘れはしない！

みんな健康でいこう　ねえ、みんな健康でいこう　ねえ、僕と一緒に！

年代の差を感じない弟たちよ　一緒にいこう（涙）…母校のために！」

（感泣、会場は大きな拍手鳴り止まず）。

終章　遺作展が伝えるもの

阿部は前から気に懸けていたことがあった。芸術品を鑑賞する機会は都会など限られた場所だけでなく、観たくても観られない地方の人々や職場にも、積極的にその機会を設けたいということだった。これを実行しようと、留萌の記念講演から帰って直ぐ準備にかかった。

釧路で3度目となる個展開催を丹葉節郎と打ち合わせし、開催日は7月5日、会場は本州製紙釧路工場体育館と決めた。しかし阿部は、6月末、体調を崩して札幌市の今井内科医院（南区南11西20）に急遽入院、楽しみにしていた釧路入りを取りやめた。

打ち合わせのため札幌に来ていた丹葉節郎が最後に会った人となったが、阿部は「せっかく釧路での版画展なのに、行けないのは残念だ」ともらしていたという。第15回目の個展は予定どおり5日からはじまった。

81

幸い阿部の容態は徐々に回復し、医師からはこのままなら7月10日には退院出来るかも知れない、と聞いた時は安堵の笑みを浮かべた。退院後は玉枝を連れて釧路に出かけ、懐かしい人たちとの再会を、何より楽しみにしていた。その矢先の同月8日夜、突然の心筋梗塞に襲われ阿部は、誰に看取られることなく急逝した。享年59。彼の作品とその人柄を知る、全道はもとより全国の関係者を茫然とさせた。

版画展は会場を9日から市内の十條サービスセンターに移して続けられたが、しかし主なきこの個展は、はからずも悲しい遺作展となった。精魂傾けた彼の作品には、「人生の讃歌・祈り」が込められ、人間とは何か、愛とは何か、生老病死の生涯とは何かなど、無言のうちに観る人に語りかけている。

それは代表作「トドワラの花」、「樹と人」、「林」などに見られるように、肺結核の見えざる影に怯えつつ、生と死の対極に身を置きながら、版画の道を精一杯貫き通した阿部の心象でもあった。

しかし、創作活動を支える生活の基盤が余りにも悲惨であった。戦後の混

乱期から復興期までの厳しい時代、作品をもって生活の糧を生み出していくことは生半可なことではなく、阿部はその度に生活か芸術かの苦しい選択を迫られた。

金儲けの制作なら生活は何とかなったかも知れない。だが阿部は、苦悩の中から版画の道に生命を賭けることを選択し、純粋な創作魂をもって強烈な自己表現を貫いた。そして北方の過酷な風土の中にあって、たくましく生命力あふれた傑作を残した。

彼が死の直前まで創作活動を燃やし続けた陰に、中島玉枝の存在は大きい。彼女もまたその後半生を阿部に魅せられた1人であった。阿部の死後、位牌を守る者も、墓を立てる者もいなかった。しかし、彼女は、一生を賭けて位牌を守り続け、20年後の平成元年8月、真駒内滝野霊園の一隅に墓を建立し、宿願成就に追悼の涙を添えた。

墓石の表面には「安眠」と彫られ、側面に建立者中島タマエ、裏面に「貞実正行信士」阿部貞夫の名が記されている。

墓誌には先妻平野美緒（イト・法名「慧照院妙貞信女」）の名はないが、墓園台帳には2人の骨が納められているとあった。阿部が生前大事に抱えていた美緒の骨だが、阿部の骨と一緒に埋めるのは、心情的にはなかなかできることではない。しかし一緒に添えたことは、阿部の真情を知る玉枝の心の美しさと、いまなお阿部への思いを一途に貫き通す愛の証でもある。

あとがき

筆者が阿部貞夫の命日に墓参したその日は、黒雲が足早に流れ、いまにも大雨が降りそうな気配であった。平日の早い時間のせいか、樹林に囲まれた墓園には訪れる人は見あたらず、静まりかえっていた。

お祈りを捧げ終わるやいなや雷鳴と共に大粒の雨が襲った。一時の土砂降りだったが、止むとすぐに雲間から神々しいばかりの光が差し込み、その後、あたかも墓園を守るかのように大きな虹がかかった。

刻々と変わる神秘的なその様に、版木に己の魂の叫びと人間社会への祈りをこめた、阿部の生涯を垣間見る思いがした。そして雨上がりの虹、白い墓石、濃い樹林のコントラストを、阿部ならどんな風に版画で表現するのかと想像してみた。

帰りの車の中で、阿部が門下生の伊藤一雄らにいつも語っていた言葉を思

い出した。

「僕は、万人に愛される生命のこもった作品を生み出してゆかねばならない使命がある。だから僕は美の神に祈る。こころをこめて祈る。すると美の神は、いつも僕に快くにっこりとほほえみをかけて、自然の神秘の扉を開いて下さる。そして美の真実の相を僕の眼前に展開して下さる。だから僕はありがたい思いに溢れて、それを作品に込めるのです」

刀に込める、
バレンに込める、
命を込める。

なお、この度の再出版に際し、藤田印刷株式会社藤田卓也社長様から何かとご助言とご支援を賜りました。ありがたく厚くお礼申し上げます。

（了）

86

主な参考文献および引用資料

阿部貞夫著『阿部貞夫木版画集・創刊号』〈郷土風物編〉

〃　　　　『彫波』〈阿部貞夫木版画集・第2号〉阿部貞夫記念版画公募展実行委員会編

阿部貞夫版画集出版委員会編・刊『阿部貞夫版画集』

留萌市民文化誌『波灯』第2・4・17号――「特集・阿部貞夫」

留萌高校生徒会機関誌『萌陵』第21号――「阿部貞夫記・一つの願い」

留萌高校開校45周年記念講演記録『独り立つ精神』――「講師・阿部貞夫」

留萌文協創立10周年記念誌「版にこめる詩魂『阿部貞夫の人と作品』」留萌市教育委員会

留萌文連・文協30周年記念特別企画『北を穿つ』――留萌の芸術家合同遺作展

留萌市市史編纂室『留萌市史』留萌市役所

「るもい再発見」編集委員会編『ふるさと再発見』留萌郷土史研究会

更科源蔵・川上澄生共著『北海道繪本』さろるん書房

大田耕士編『版画の教室――生活版画の手引き』青銅社

加藤定明著『版にこめる詩魂』日刊留萌連載記事

笠原英生編『阿部貞夫年譜』・『阿部貞夫版画館建設運動の軌跡』

〃　　著『忘却のかなたへ葬るなかれ』・『阿部貞夫さん甦る』

〃　　著『プランゲ文庫の阿部貞夫』

釧路市史編纂室『釧路市史・第3巻』釧路市

市立釧路図書館編『読書人』第7巻第3号――「阿部貞夫記・日本の版画」

米坂ヒデノリ著『釧路の美術・演劇』釧路叢書第2巻――「第2、3章及び年表」

浅川泰著『氷華』No.19――「阿部貞夫と留萌」北海道立旭川美術館編

〃　　　『阿部貞夫――彫波の世界』北海道立近代美術館展覧用解説資料

新聞掲載関係記事――日刊留萌、釧路新聞、北海タイムス、北海道新聞、朝日新聞

第31回（2011年）
「北海道ノンフィクション賞」入賞（佳作）作品

森山 祐吾（もりやま ゆうご）
北海道史研究家・ノンフィクション作家
1940年北海道オホーツク管内雄武町生まれ。中央大学卒。民間会社定年後、北海道史の研究を進める中で、時代に翻弄されながらも強い信念をもって生き抜いた人々や、意外な史実が多いことに気づく。以来、これら埋もれた歴史に光を当て、私塾「北の歴史塾」の講座や各所の講演を通して語り伝えている。
主な作品に「海の総合商社・北前船」、「宗谷海峡を渡った侍たち」、「北の大地を開いた薩摩人」、「幕末の通詞・森山栄之助の活躍」、「北海道占領をめぐる米ソの暗躍」、「石川啄木の北海道時代」などがあるが、いずれも未刊行。

木彫に祈りを込めた男
木版画家・阿部貞夫の生涯

発　行　二〇二三年九月十三日

著　者　森山祐吾

発行者　藤田卓也

発行所　藤田印刷エクセレントブックス
　　　　〒〇八五-〇〇四二
　　　　北海道釧路市若草町三一-一
　　　　TEL 〇一五四-二二-四一六五
　　　　FAX 〇一五四-二二-二五四六

印刷・製本　藤田印刷株式会社

＊造本には十分注意しておりますが、印刷、製本など製造上の不備がございましたら、「藤田印刷エクセレントブックス」（〇一五四-二二-四一六五）へご連絡ください
＊本書の一部または全部の無断転載を禁じます
＊定価はカバーに表示してあります